飛逸

行書

1000字帖

作者／涂大節

寫字日常 行書在我心

繼 2016 年出版《飛逸行書習字帖》深獲讀者喜愛，很榮幸今年又能以《千字文》為精髓，出版《飛逸行書 1000 字》。本書字體以行楷為主，是比楷書行筆自由，又比行草規正的字體。全書以 0.5 中性筆書寫，主要筆法參酌隋代智永及唐代歐陽詢的《千字文》書法字，並稍加己意。某些較不常見的書法字會在第二格寫上標準楷字。

個人自小受父親流暢板書及母親極具骨力的硬筆字所影響，認為「字唯有如此寫才好看」；二叔涂西川先生則啟蒙我於小學時代開始寫毛筆字，此後並無拜師，但早已經習慣在每一次有機會書寫時，都以寫書法字的心情認真對待，身旁的人總覺得我有點固執，但我覺得很快樂！

書法之妙在於，你永遠不知道能寫到何種境界，並且，當你自覺寫得很好了，仍有不少人不欣賞你的字，一方面是每個人的審美觀差異頗大，一方面是你所認為的好字，在書家眼中根本沒有到位。

大約三、四年前開始，在網路上無意間發現有硬筆書法比賽，而且已經舉辦十多屆了，心想自己沒有師承，也不要當井底之蛙，應該讓這些主流書法家評審看看字，親朋好友都說我的字好，但在書法家眼中呢？他們也這麼認為嗎？很幸運地，在麋研齋的比賽中拿了第一，該屆社會組的評審是江育民老師及黃明理教授，他們都是公認的實力派書法家，這是我第一次在全國性的比賽中有好名次，縱然已經四十多歲了，還是興奮不已！在半年內連續拿到三個不同硬筆書法比賽的第一名〔麋研齋、右軍盃、政大盃〕，讓我更肯定自己，父親卻告誡我「忘記掌聲，寫字是自己的事，亦是修行！」一年多來讀帖臨書，如今再回首細看自己先前的作品，某些字真的已經「不堪回首」啦！

以前不懂事也不看帖，於是「自運、自運，再自運。」經知名書法老師王老師提醒，變成「臨帖、臨帖，再臨帖。」再參考竇華民老師的意見，成為「臨帖、自運、臨帖、自運……」此一轉折頗為有趣也很自然，我樂在其中，因為感興趣，一切都不難。

謝謝許瑞陽校長提供優質的教學環境，讓我能和學生教學相長；分校鈺銘主任適時給我意見，協助攝影；內人君瑜，及兩個可愛的孩子家齊和禔宸，時常帶給我歡樂，那是極重要的。更要謝謝編輯曉甄小姐不時鞭策我，才得以完成本書！

如果本書對愛寫字的您，能有些許幫助，那就值得了！

<div style="text-align:right">涂大節　謹識</div>

凡寫過的必留下字跡，
它足以永恆，也可不朽

繼《飛逸行書習字帖》後，朱雀文化再為大節出版第二本書。謝謝大家對《飛逸行書習字帖》的厚愛，在大家的支持下，該書已印行五刷。

大節的書法，並無特別拜師學藝，但始終抱持專注的興趣，見喜歡的字，便暗記在心，經常比劃，經歷多年的淬鍊，近幾年開始利用業餘，南來北往，不斷參賽，從中切磋技藝，觀摩比較，以字會友，也屢獲佳績。書法是主觀的，多看、多寫、多參賽，就看得懂書法，這是大節自我磨礪的方向。他長期的探索努力並無盡頭，也練就他對評判書法的優劣，有了一定的助益。看到他滿頁芬芳壯麗的字群，做為父親的我，只寄予「不求第一，但求唯一」的期許。

哈佛、哥倫比亞、耶魯等大學名校，總要求他們醫學院的學生，到美術館修習相關美學，以增進學生察覺患者病情的能力。同理，寫字技術的學程，也易使學習者警醒別人情緒的起伏，培養恬適、澹泊的心情，不時關心周遭別人的存在，應該說是學習書法的一種附學習。

人生很需要及早培養一種興趣，甚至多種嗜好，以備老來時，即可啟動身心靈活水，此生便不致感到孤寂。大節除擅於書法，興趣旁及桌球運動及小提琴演奏，實值欣慰。

書法的技術，講求的是筆法，包括使用硬筆、毛筆的方式運作，「正確方向的移動，手部肌肉的控制」，不只需靠智力，還涵蓋技巧。書法家強調書法的風格、文史修養，精進的生活態度與身心的自我淨化，莫不與此息息相關。音樂演奏家的快速記譜，是演奏的訣竅之一；對書法的陶鎔，平常的修練，一樣要利用記憶力背誦各種筆法，才能運用自如，背譜與記誦筆法，實有異曲同工之妙。

影星周潤發在金馬獎頒獎典禮上說：「我願終生做演員！」不若大多數演員「演而優則導」的想望。他沒有絲毫造作，而內心豪強，以演員做為一生的志業而功成名就，不也是終生足以珍惜的事？即如周潤發一樣，寫字鍛鍊亦應作如是觀。

人身的衰老常是無可對抗的，但一個人留下的字跡卻足以永恆，可以不朽。就像貝多芬的音樂，即使千百年後，仍將發為振奮人心的一股力量。大節勉之！

是為序。

涂西東　朴子　二零一八

目錄

編按：目錄中標示 ▶ 者，表示部分書寫示範影片。

書中「書寫示範」這樣看！

1 手機要下載掃「QR Code」（條碼）的軟體。

Android 版　　iphone 版

2 打開軟體，對準書中的條碼掃描。

3 就可以在手機上看到老師的示範影片了。

天地玄黃　宇宙洪荒
日月盈昃　辰宿列張
寒來暑往　秋收冬藏
閏餘成歲　律呂調陽
雲騰致雨　露結為霜
金生麗水　玉出崑岡
劍號巨闕　珠稱夜光
果珍李柰　菜重芥薑

行書·開始練習千字文

天	地	玄	黃	宇	宙	洪	荒
天	地	玄	黃	宇	宙	洪	荒

正文　天地玄黃　宇宙洪荒

解釋

蒼天是黑色的，大地是黃色的；宇宙廣大，無邊無際。

書寫示範

| 一
二
チ
天 | 一
十
切
地
地 | 一
二
玄
玄 | 一
十
せ
せ
芒
黃 | 一
ウ
台
宇
宇 | 一
ウ
宙
宙 | 一
氵
洪
洪 | 一
艹
芒
荒 |

8

解釋

太陽有正有斜，月亮有圓有缺；星辰佈滿在無邊無際的太空中。

正文

日月盈昃 辰宿列張

張	列	宿	辰	昃	盈	月	日
張	列	宿	辰	昃	盈	月	日
				昃			
				昃			

| 丁弓弓弔引張張 | 一 コ歹列列 | 山宀宀守宿宿宿 | 一丆厂厉辰辰 | 一日旦旦昃昃 | ノア乃乃乃盈盈 | ノ月月月 | 一门门日 |

9

寒	来	暑	往	秋	收	冬	藏
寒	来	暑	往	秋	收	冬	藏
							藏
宀宀宁宙寒寒	一二至夹来来	日旦早昊暑暑	丶氵氵汴往往	一千禾和秋	丨丬屮收收	丿夂冬冬	一十卄芦芦藏藏

解釋

一年四季寒暑循環變換，來來去去；秋季忙著收割，冬天忙著儲藏。

陽	調	呂	律	歲	成	餘	閏
陽	調	呂	律	歲	成	餘	閏
阝阝阝陽陽	言訓訓調調	丿夕夕呂	彳彳彳彳律律	山山屵岸崇歲歲	丿厂万成成成	人今飠飣餘餘餘	丨阝阝門門閏閏

11

雲	騰	致	雨	露	結	為	霜
雲	騰	致	雨	露	結	為	霜
		致					
		致					

正文

雲騰致雨　露結為霜

解釋

雲氣升到天空，遇冷就形成雨；露水碰上寒夜，很快凝結為霜。

書寫示範

| 宀雨雲雲雲 | 月朕腃腃騰 | 丆玊至到致 | 一一雨雨 | 戶雨雪霉露 | 纟纟纟纟結 | 为为为為 | 一雨雲霜 |

金	生	麗	水	玉	出	崐	崗
金	生	麗	水	玉	出	崐	崗
				玉	出		
				玉			

解釋
金子生於金沙江底，玉石出自崑崙山崗。

正文
金生麗水　玉出崐崗

| 人 全 全 金 | 丨 屮 生 | 丽 麗 麗 麗 麗 | 丨 刂 水 水 | 一 丁 王 玉 | 丨 屮 出 出 | 山 屵 崐 崐 崐 | 山 屵 崗 |

劍	號	巨	闕	珠	稱	夜	光
劍	號	巨	闕	珠	稱	夜	光
劍	號	巨	闕		稱	夜	光
劍	號	巨	闕		稱		
人合龠劍劍	呂号郭郭號	一丆巨巨巨	一尸門門闕闕	王玤珠珠	二千禾稍稱稱	亠宀亇夜夜	丨小少光光

正文

劍號巨闕　珠稱夜光

解釋

寶劍裡最有名的是巨闕劍；珍珠裡最著名的是夜光珠。

正文

菓珍李柰 菜重芥薑

解釋

水果中最珍貴的是李和蘋果；蔬菜中最看重的是芥和薑。

菓	珍	李	柰	菜	重	芥	薑
菓	珍	李	柰	菜	重	芥	薑
菓	珍	李	柰	柰	重	芥	
	珍						

| 丶一卄芑芑萱菓 | 一丁王珎珍 | 一十木杢李 | 一十木杢柰 | 丶一卄芑芊菜 | 二百車重 | 丶一卄艹艻芥 | 丶一卄艹薑 |

海鹹河淡　鱗潛羽翔

海水是鹹的，河水是淡的，魚兒在水中潛游，鳥兒在空中飛翔。

海	鹹	河	淡	鱗	潛	羽	翔
海	鹹	河	淡	鱗	潛	羽	翔
	鹹						
	鹹						
氵海海海	自酉酊鹹鹹鹹	氵汇河河	氵氵汃淡淡	魚鱗鱗鱗	氵氵汦潛	丁刁刃羽	羊翔翔

皇	人	官	鳥	帝	火	師	龍
皇	人	官	鳥	帝	火	師	龍
ノ丷白皇	ノ人	宀宀宫官	ノ丿們鳥	亠立帝	丶丷少火	臼臼師師	立育育龍龍

正文

龍師火帝　鳥官人皇

解釋

龍師是伏羲氏、火帝則是神農氏、鳥官是少昊氏，黃帝之子、人皇指遠古時代的人皇氏，這都是上古時代的帝皇官員。

書寫示範

17

裳	衣	服	乃	字	文	制	始
裳	衣	服	乃	字	文	制	始
𰿇常棠裳	亠亠衣衣	月阝服服	ノ刀乃	宀宁宁字	亠亠亠文	亠告制制	女始始

正文 始制文字 乃服衣裳

解釋 有了倉頡，開始創造了文字；有了嫘祖，人們才穿起了遮身蓋體的衣裳。

唐	陶	虞	有	國	讓	位	推
唐	陶	虞	有	國	讓	位	推
		虞					
		虞					
、广庐唐	了阝阶陶	广虍虍虞虞	丿ナ方有	冂冂冋國國國	言言計誧讓讓	亻亻位位	扌扩抃抃推

推位讓國　有虞陶唐

唐堯、虞舜英明無私，主動把君位禪讓給功臣賢人。

弔	民	伐	罪	周	發	殷	湯
弔	民	伐	罪	周	發	殷	湯
						殷	
						殷	
フ フ 弓 弔	フ コ 尸 民	亻 仁 代 伐	罒 罒 罪 罪	冂 円 周	夕 癶 癶 發	丶 自 自 殷	氵 沪 沪 湯

解釋

周武王姬發和商君成湯討伐暴君，安撫百姓。

20

	坐	朝	问	道	垂	拱	平	章
	坐	朝	問	道	垂	拱	平	章
		朝	問	垂			平	章
			問	垂				章

practice grid rows

| | ヽ一ｉｌ竹坐 | 古車朝 | 丨丬冂問 | 丷首道道 | 三二手垂垂 | 十才才扝拱 | フ了五平 | 立音章 |

正文

坐朝問道　垂拱平章

解釋

君王坐在朝堂上，向臣子垂問治國之道，垂衣拱手，辨別百官彰明各自的職責，天下由此太平。

愛	育	黎	首	臣	伏	戎	羌
愛	育	黎	首	臣	伏	戎	羌
爫爫愛愛愛	云亠育育育	禾乘黎黎	丶丷䒑首	丨丆臣臣臣	亻伏伏	一丁千戎戎	丷丷羊羌羌

正文

愛育黎首　臣伏戎羌

解釋

他們愛護、體恤老百姓，使四方各族人俯首稱臣。

書寫示範

遐	迩	壹	體	率	賓	歸	王
遐	迩	壹	體	率	賓	歸	王
	迩		體		賓	歸	
	迩				賓	歸	
丨尸尸即叚遐	止尔迩	士士壹壹	曰罒骨骨體體體	亠玄玄率率	宀宀宾宾宾	丨吕吕歸歸	一丁王

正文

遐迩壹體 率賓歸王

解釋

普天之下都統一成了一個整體,四方的少數民族都心悅誠服地歸附。

鳴	鳳	在	樹	白	駒	食	場
鳴	鳳	在	樹	白	駒	食	場

正文　鳴鳳在樹　白駒食場

解釋　鳳凰在樹林中快樂地鳴叫；白馬在草原上悠閒地覓食。

口叺唣鳴	丿几凤凮鳳	一广才在	木杜桔樹	丿亻勹白	一丨冂馬駒	人今食食	扌圬圴堨場

化	被	草	木	賴	及	萬	方
化	被	草	木	賴	及	萬	方

正文

化被草木　賴及萬方

解釋

賢君的教化，覆蓋了大自然的一草一木；他們的恩澤遍及眾生百姓。

亻化化	亠衤祊被	並苩草	一十木	石束賴	ノ乃及	並苩萬萬	、亠方

蓋	此	身	髮	四	大	五	常
蓋	此	身	髮	四	大	五	常
			髮				
			髮				
ソナ半盖	ノレ山此此	ノイ門身身	ー長髟髮髮	ー四四四	ー丁大	一丁五五	业此告常

解釋

人的身體髮膚，是由地水火風四大物質構成的；人的思維意識，是以仁義禮智信五常為準則的。

恭	惟	鞠	養	豈	敢	毀	傷
恭	惟	鞠	養	豈	敢	毀	傷
一甘共恭	忄忄忄惟	莫勒鞠	莒美養	屵屵豈	百敢	毀	傷

正文

恭惟鞠養　豈敢毀傷

解釋

我們身體是受父母遺傳而來的，只有謹慎小心地愛護它，怎麼能輕易地毀傷呢？

書寫示範

女	慕	貞	絜	男	效	才	良
女	慕	貞	絜	男	效	才	良
			絜				
			絜				
、人女女	、艹芦莫慕	上貞貞	一十封絜絜	四田男男	、方交效	一十才	、亇自良

解釋

女子要崇尚貞節，做個有操守的女人；男子要才德兼備，成為勇於負責的男人。

28

知	過	必	改	得	能	莫	忘
知	過	必	改	得	能	莫	忘
					能		
					能		
㇐㇏知	口月咼過	㇏必必必	㇇孑改改	彳得得	㇒有有能能	㇏㇏甘莫	㇐㇢忘

29

長　己　特　靡　短　彼　談　罔

正文
罔談彼短　靡恃己長

解釋
勿要談論別人缺點和短處，更不要依仗自己的長處而驕傲自負。

一ナ토長長
ㄱㄱ己
ㅏ十忄恃
广府府府靡
矢矢短短
彳彳犭彼彼
言言談談
门门門罔罔

信	使	可	覆	器	欲	難	量
信	使	可	覆	器	欲	難	量
			覆	器			
			覆				
イ仁信	イ伍使	一丁可	亠襾覀覆	吅哭器	八父谷欲	廿苗蓳蕐難	日昌量

解釋

為人要言而有信，承諾要能禁得住時間考驗；為人要大器大量，讓外人難以度量其大小。

31

墨	悲	絲	染	詩	讚	羔	羊
墨	悲	絲	染	詩	讚	羔	羊
		絲					
		絲					
甲里黑墨	丨丬非悲	幺絲絲	氵氿染	言許詩	言讚讚	丷半羊羔	丷兰羊

正文　墨悲絲染　詩讚羔羊

解釋　墨子為白絲染色不褪而悲泣，「詩經」裡的〈羔羊〉篇傳頌四海。

書寫示範

景	行	維	賢	剋	念	作	聖
景	行	維	賢	剋	念	作	聖
旦旦景	彳行	彳彳作作維	亻亻臣臤賢	十古克剋	人今念念	亻作作	一 亻耳耵聖聖

德	建	名	立	形	端	表	正
德	建	名	立	形	端	表	正
彳德德	言聿聿建	夕夕名	上立立	开形	立立步端	一十丰丰表	一正正

聽	習	堂	虛	聲	傳	谷	空
聽	習	堂	虛	聲	傳	谷	空
			虛	聲			
			虛	聲			
ー丁耳耳聽	羽羽習	业尚堂	一广卢虍虛	声鼓磬聲	亻佰伸傳	八父谷	宀宀空

正文

空谷傳聲　虛堂習聽

解釋

在空曠的山谷中呼喊，聲音可以傳得很遠；在寬敞的廳堂裡說話，聲音是非常清晰。

禍　因　惡　積　福　緣　善　慶

禍	因	惡	積	福	緣	善	慶
禍	因	惡	積	福	緣	善	慶
	因		積	福	緣	善	慶
	因				緣		
礻禍禍	冂囙因	厂歹惡	二禾禾積	礻礻福	幺糸緣	丷並善善	广庐庆慶

尺	璧	非	寶	寸	陰	是	競
尺	璧	非	寶	寸	陰	是	競
	璧						
	璧						
フ尸尺	尸居居璧	｜ヲヲ非	宀宇寶寶	一寸寸	フ阝阬陉陰	目旦早是	立竟竟競

書寫示範

正文

尺璧非寶 寸陰是競

解釋

尺長的美玉不算是真正的寶貝；但片刻時光卻值得好好珍惜。

37

正文 資父事君 曰嚴與敬

解釋 供養父親，侍奉國君，要做到認真、謹慎、恭敬。

資	父	事	君	曰	嚴	與	敬

| 氵次資 | 八グ父 | 一戸亘事 | 一ワ尹君 | 一ワ曰 | 一小严貯嚴 | 一ニ臼與 | 一方苟敬 |

正文　孝當竭力　忠則盡命

解釋　對父母孝，當竭盡全力；對國君忠，要一心一意，恪盡職守。

命	盡	則	忠	力	竭	當	孝
命	盡	則	忠	力	竭	當	孝
					竭		
					竭		

| 人人合命 | 亖畫盡 | 貝則 | 忠忠 | ㄱ力 | �纟組竭竭 | 丨小小此此告當 | 土耂孝 |

清	溫	興	夙	薄	履	深	臨
清	溫	興	夙	薄	履	深	臨
							臨
							臨
氵氵汁注清	氵氵汩溫	⎸⎿⺊⺊吅吅興興	凡凡夙夙	艹艹苎苎蒲薄	尸尸屑履	氵沪深深	⎸臣臣陷臨臨

正文

臨深履薄　夙興溫凊

解釋

侍奉君主要如臨深淵，如履薄冰，小心謹慎；孝順父母要早起晚睡，冬溫夏凊，行孝及時。

似	蘭	斯	馨	如	松	之	盛
似	蘭	斯	馨	如	松	之	盛

⺅仴似	一艹艹芦蕳蘭	其斯	声殸馨	⺅⺅女如	才松	丶亠之	丿厂盛盛盛

正文

似蘭斯馨　如松之盛

解釋

一個人應該讓自己的德行與修養像蘭草那樣的芳香，如青松般的茂盛。

川	流	不	息	淵	澄	取	映
川	流	不	息	淵	澄	取	映
						取	映
						取	映

正文

川流不息　淵澄取映

解釋

如此建立起來的德行，像江河水一樣川流不止，能流傳給子孫後代永遠不會停息。

書寫示範

ˋ川	氵江流	一不	ノ自息	氵沱淵淵	氵沙沦澄	一丁丌亙取	日旷映
丿川	氵江流						

容	止	若	思	言	辭	安	定
容	止	若	思	言	辭	安	定
					辭		定
					辭		
宀宍容	丨卜止止	艹艹艹若	田田思	宀言	罒罒罪辭	宀宀安安	宀宀定定

43

正文
篤初誠美　慎終宜令

解釋
無論修身、求學等任何事，有好的開端固然不錯，但始終如一、堅持到底，就更為重要。

篤	初	誠	美	慎	終	宜	令
篤篤	初初	誠誠	美美	慎慎	終終	宜宜	令
篤						宜	

| 艹艹艹艹篤 | 衤衤初 | 言言訪誠誠 | 兰美美美 | ㄥㅑ慎 | ㄥㄥ終 | 宀宜宜 | 人令令 |

竟 無 甚 藉 基 所 業 榮

正文
榮業所基 藉甚無竟

解釋
有德能孝是一個人一生榮譽與事業的基礎，有了這個根基，榮業的發展才能沒有止境，傳揚不已。

立音竟
亠丄無無
甚甚甚
艹茮藉
其其基
一丅百所
业業業
一艹艹榮

政 從 職 攝 仕 登 優 學

正文 學優登仕 攝職從政

解釋 學問優秀且有餘力者，就可以出仕做官，擔任一定的職務，參與國家的政事。

詠詠詠

益益益

而而

去去去

棠棠

以以

存存

言詠

旦益益

万而而

一去

业棠

一十廿甘

丶丷以以

一ナ才存

正文

存以甘棠 去而益詠

解釋

周人懷念召伯的德政，他曾在甘棠樹下理政，過世後老百姓卻越發歌頌他、懷念他。

書寫示範

47

樂	殊	貴	賤	禮	別	尊	卑
樂	殊	貴	賤	禮	別	尊	卑
						尊	卑
						尊	卑
白	歹	口	貝	衤	口	立	田
的	歹	中	貝	初	另	芮	卑
樂	殊	貴	賤	袖	別	曲	卑
				禮		尊	

48

上	和	下	睦	夫	唱	婦	隨
上	和	下	睦	夫	唱	婦	隨

正文
上和下睦　夫唱婦隨

解釋
長輩和小輩和睦相處，夫唱要婦隨，如此一來才能協調和諧。

二上	禾和	一下	目盹睦	二夫	口咀唱	女妤婦	阝阝隋隨

49

解釋

在外聽從接受師長的教誨，在家奉持母親的規範。

儀　母　奉　入　訓　傅　受　外
儀　母　奉　入　訓　傅　受　外

亻仍仔儀儀　人乜母母　三夫奉　入入　言訓　亻伸傳傳　一丁可丞受　夕外

諸	姑	伯	姊	猶	子	比	兒
諸	姑	伯	叔	猶	子	比	兒
			叔				
言 言 訐 諸	女 姑	亻 伯	丶 刂 头 卝 卅	犭 犭 猶	了 了 子	一 上 止 比	丨 下 卩 阝 兒

解釋

對待姑伯叔，要如同對待自己的父母一樣；對待侄兒侄女，也要像待自己子女一般。

51

孔	懷	兄	弟	同	氣	連	枝
孔	懷	兄	弟	同	氣	連	枝
	懷						
	懷						
了孔	忄忄忄忄忄懷懷	口兄兄	当弟弟	门同同	气氣氣	車連連	才木枝

正文

孔懷兄弟 同氣連枝

解釋

兄弟之間要相互關愛，因為手足間有直接血緣關係，如同樹木一樣，同根連枝。

書寫示範

交	友	投	分	切	磨	箴	規
交	友	投	分	切	磨	箴	規
交	友	投	分	切		箴	規
交		投	分	切			規

| 二 亠 方 交 | 一 ナ 友 | 扌 扒 投 | ノ 勹 勿 分 | 一 七 切 切 | 广 麻 磨 | 从 圴 苫 箴 | 夫 規 |

正文　交友投分　切磨箴規

解釋　結交朋友要意氣相投，能夠共同切磋學問，彼此相互勸誡，一起進步。

離　弗　次　造　惻　隱　慈　仁

正文　仁慈隱惻　造次弗離

解釋　對人要仁義、慈愛，要有惻隱之心，在倉促、危急的時候也不能丟掉。

亠　　一　　冫　　告　　忄　　了　　丷　　亻
ㅛ　　二　　氵　　造　　忄　　阝　　芏　　仁
另　　弓　　次　　　　忄　　阝　　茀
另　　弗　　次　　　　惻　　陷　　慈
離　　　　　　　　　　惻　　隱　　慈

節	義	廉	退	顛	沛	匪	虧
節	義	廉	退	顛	沛	匪	虧
節	義	廉	退	顛	沛	匪	虧
節		廉	退	顛			虧
灬	丷	广	艮	丷	氵沪	一	亠 亠
艹	羊	广	退	亠	沪	尹	六 亦
苧	美	庐	退	亩	沛	非	帝 虧
節	羊	庐		真		非	虧
節	義	廉		顛		匪	虧

節義廉退 顛沛匪虧

解釋

氣節、正義、廉潔、謙讓這些美德，在最窮困潦倒、顛沛流離時，也不能虧缺。

55

正文

性靜情逸　心動神疲

解釋

心性沉靜淡泊，情緒就安逸自在，內心浮躁好動，精神就困頓萎靡。

性	靜	情	逸	心	動	神	疲
性	靜	情	逸	心	動	神	疲
	靜	情	逸		動	神	疲
	靜		逸				
忄忄性	三丰青靜	忄忄忄忄情	⼙兔逸	⼂心心	一亘重重動	礻神	广疒亦亦疲

守	真	志	滿	逐	物	意	移
守	真	志	滿	逐	物	意	移
			滿				
			滿				
宀守	一十百直真	士志	氵沪沙滿	一丁豕逐	牛物物	立音意	矛移

正文

守真志滿　逐物意移

解釋

保持純潔的天性，就會感到滿足；一心一意追求物欲享受，意志就容易被轉移改變。

書寫示範

<table>
<tr><td>堅</td><td>持</td><td>雅</td><td>操</td><td>好</td><td>爵</td><td>自</td><td>縻</td></tr>
</table>

正文　堅持雅操　好爵自縻

解釋　堅持高雅情操，好運自會降臨其身。

都	邑	華	夏	東	二	京
都	邑	華	夏	東	二	京
		華				京
		華				

都邑華夏 東西二京

東京洛陽與西京長安，是中國歷史上最古老、最宏偉的兩個都城。

土步者都都	口呂邑	艹芏苹華	頁頁夏夏	一一百申東	二二	一一亡古京京
				一一西西		

59

涇 涇 涇

擄 擄 擄

渭 渭 渭

浮 浮 浮

洛 洛 洛

面 面 面

芒 芒 芒

背 背 背

正文　背芒面洛　浮渭擄涇

解釋　洛陽背靠北芒山，南臨洛水；長安則左跨渭河，右依涇水。

氵 汀 沉 涇 涇

扌 扌 扩 护 擄

氵 汩 汩 渭

氵 浮 浮

氵 汐 洛

一 丆 而 面

乀 屮 艸 艹 芒

一 刂 北 背

宮	殿	磐	鬱	樓	觀	飛	驚
宮	殿	磐	鬱	樓	觀	飛	驚
宮	殿	磐	鬱	樓	觀		飛
宮	殿	磐	鬱		觀		

正文 宮殿磐鬱 樓觀飛驚

解釋 宮殿盤旋曲折、錯落重迭；樓觀則高聳入雲，讓人看了怵目驚心。

圖	寫	禽	獸	畫	綵	仙	靈
圖	寫	禽	獸	畫	綵	仙	靈
圖	寫						
圖	寫						
口 吊 昌 圖	宀 宂 宭 寫	仌 禽 禽	嘼 嘼 獸	聿 言 畫 畫	幺 絲 綵	亻 亻 仙 仙	雨 霝 靈

正文

圖寫禽獸　畫綵仙靈

解釋

宮殿上畫著各種飛禽走獸，更有彩繪的天仙神靈。

書寫示範

62

楹	對	帳	甲	啟	舍	丙

正文　丙舍傍啟　中帳對楹

解釋　正殿兩邊的配殿從東西方向開啟，豪華的幔帳對著高高的楹柱。

笙 吹 瑟 鼓 席 設 筵 肆
笙 吹 瑟 鼓 席 設 筵 肆
 設 筵
 設 筵

正文
肆筵設席 鼓瑟吹笙

解釋
宮殿裡大擺著宴席，管弦樂合奏，絲竹之聲四起，一片歌舞昇平。

笙 吹 瑟 鼓 席 設 筵 肆

升	階	納	陛	弁	轉	疑	星
升	階	納	陛	弁	轉	疑	星
升	階	納	陛	弁	轉	疑	星
升		納			轉	疑	
						疑	

旦旦星	上圡起疑	車輈轉	厶二弁	了阝阣陛	夕乡納	了阝阼階	丶厂子升
星	疑	轉	弁	陛	納	階	升

正文　右通廣內　左達承明

解釋　西京長安的皇宮裡，向右通向廣內殿、往左可以走到承明殿。

右	通	廣	內	左	達	承	明
右	通	廣	內	左	達	承	明
			內				明

| ノ丁右 | ˊ丆甬通 | 广庐庐席廣 | 冂内 | 一ナ左 | 土幸達 | 了孑承承 | 目明 |

既 集 墳 典 六 聚 群 英

英英

羣群羣群

聚聚聚聚

六亦六亦

典典典

墳墳

集集集集

既既

正文

既集墳典 小聚群英

解釋

廣內殿裡收藏百書；承明殿裡文武百官群英會聚。

旦並英

尹君羣

一三耳聚

亡六

口曲典典

于圠坺墳

ㄟ彐隹集

艮臤既

書寫示範

67

杜	稾	鍾	隸	漆	書	壁	經
杜	稾	鍾	隸	漆	書	壁	經
	稾		隸	漆		壁	經
	稾		隸	漆		壁	經
木杜	亠宀亩稾	釒鍾鍾	素素耖隸	氵沙浃漆	一二宀聿書	尸屋屋壁	纟纟纟經

正文

杜稿鍾隸　漆書壁經

解釋

廣內殿裡有杜度草書手稿、鍾繇隸書真跡，更有漆書古籍，及從孔府牆壁內發現的壁經。

正文

府羅將相　路俠槐卿

解釋

承明殿內將相依序排成兩列，殿外則大夫公卿夾道站立。

卿 槐 俠 路 相 將 羅 府
卿 槐 俠 路 相 將 羅 府
　 槐 俠 　 　 將 　 　
　 槐 俠 　 　 將 　 　

卿	槐	俠	路	相	將	羅	府
彡	才	亻	卩	才	丿	皿	亠
彳卿	柑	亻	路	相	丬	罒	亣
卿	槐	俒	路	相	丬	罓	府
卿	槐	俠	路		沩	羅	
					將		

正文　戶封八縣　家給千兵

解釋　他們每戶都擁有八縣之廣的封地，還配備著成千以上的士兵。

兵	千	給	家	縣	八	封	戶
兵	千	給	家	縣	八	封	戶

| 一 丁 斤 丘 兵 | 一 二 千 | 幺 糸 給 | 宀 宀 宀 家 | 目 具 縣 | 八 八 | 一 十 圭 封 | 一 二 戶 |

纓	振	轂	驅	輦	陪	冠	高
纓	振	轂	驅	輦	陪	冠	高
		轂	驅				
		轂	驅				

糹纓纓	才扩振	韋軔轂	丨乌馬驅驅	枼輦	了阝陪	宀冗冠	亠古高
		轂		輦	陪	冠	高

正文 高冠陪輦 驅轂振纓

解釋

這些官員們戴著高高的官帽，跟著帝后的車輦出遊，車馬馳驅，彩飾飄揚。

71

正文
世祿侈富　車駕肥輕

解釋
他們的後代子孫世襲著俸祿，奢侈豪華，出門時肥馬輕裘，春風得意。

書寫示範

世	祿	侈	富	車	駕	肥	輕
世	祿	侈	富	車	駕	肥	輕
	祿	侈					輕
	祿	侈					輕

世	衤禄祿	亻侈	宀宫富	亘車	加㗊㗊駕駕	月肥	車軒輕
世	衤祿	侈	宫富	車	加㗊駕	肥	車輕

72

正文

策功茂實 勒碑刻銘

解釋

由於他們文治武功卓著而真實，不但載入史冊，還刻在碑石上永傳後世。

策	功	茂	實	勒	碑	刻	銘

銘 刻 碑 勒 實 茂 功 策

金銘 | 亥束刻 | 石砷碑 | 廿芎芇勒 | 宀宀宀宀安安實 | 屮屮茂茂 | 丁功功 | 屮屮策

磻	溪	伊	尹	佐	時	阿	衡
磻	溪	伊	尹	佐	時	阿	衡
磻	溪						
磻	溪						
石碟磻	氵氵氵氵涇溪	亻亻伊伊	尹	亻亻佐	日旷時	了阝阿阿阿	彳衛衛衛

正文

磻溪伊尹　佐時阿衡

解釋

周文王在磻溪遇呂尚，尊他為「太公望」；伊尹輔佐成湯，商湯王封他為「阿衡」，他們皆是輔佐帝王成就大業的功臣。

營 營 營 營

孰 孰

旦 旦 旦

微 微 微 微

阜 阜

曲 曲

宅 宅

奄 奄

正文

奄宅曲阜　微旦孰營

解釋

周成王佔領了古奄國曲阜一帶地面，要不是當時是周公旦輔政，哪裡能成？

一 土 比 營 營

亠 亨 享 孰 孰 孰

旦 旦

彳 彳 衸 微 微

阜 阜

凵 冄 曲 曲

宀 宅 宅

大 奄 奄

植	公	匡	合	濟	弱	扶	傾
植	公	匡	合	濟	弱	扶	傾
		匡					
		匡					
十	八	丶	人	冫	弓	扌	亻
扌	公	二	合	汸	弨	扶	仁
柿		亖		濟	弱	扶	佢
植		主		濟	弱		傾
植		匡		濟			

正文

桓公匡合　濟弱扶傾

解釋

齊桓公匡正天下之亂，九次匯合各路諸侯；出兵幫助勢單力薄和面臨危亡的諸侯小國，扶植將要傾覆的周王室。

綺	迴	漢	惠	說	感	武	丁
綺	迴	漢	惠	說	感	武	丁
綺	迴	惠	惠	說	感		
綺	迴		惠	說			

正文

綺迴漢惠　說感武丁

解釋

漢惠帝在太子時，靠著綺裡季等商山四皓才倖免廢黜，商君武丁以感夢為由，而得到傳說這位賢相。

書寫示範

乡糸絲綺	囬迴迴	氵江澄漢	百車惠	言說	一广辰尿感感	二正武	一丁

正文　俊乂密勿　多士寔寧

解釋　正是由於這些仁人志士的勤勉努力，才讓國家得以富強安寧。

俊	乂	密	勿	多	士	寔	寧
俊	乂	密	勿	多	士	寔	寧
俊				多			寧
俊				多			寧

| 亻仁俊 | 丿乂 | 宀宁宓宓密 | 勹勿勿 | 多多多 | 一十士 | 宀宀宜寔 | 宀宀宀宵寧 |

晉	楚	更	霸	趙	魏	困	橫
晉	楚	更	霸	趙	魏	困	橫
			霸	趙	魏	困	橫
			霸		魏		
一丷丷晉	木杢楚	百更更	西雪霸霸	土走趙	禾委魏魏	冂困困	才拱橫

盟	會	土	踐	虢	途	假
盟	會	土	踐	虢	途	假
盟	會	土	踐	虢	滅	假
				虢	滅	
				滅		

正文

假途滅虢　踐土會盟

解釋

晉國向虞國借路去消滅虢國，卻將虞國一併消滅；晉文公在踐土召集諸侯歃血會盟，被推為盟主。

盟	會	土	踐	虢	途	假
盟	會	土	踐	虢	途	假
盟	會	土	踐	滅		假

何	遵	約	法	韓	弊	煩	刑
何	遵	約	法	韓	弊	煩	刑
	遵		法				
	遵						

亻亻何何	酋導遵遵	幺約	氵氵法	車斡軺韓	一小小业严敝弊	丶丷业丬煩	二开刑

起	翦	頗	牧	用	軍	最	精
起	翦	頗	牧	用	軍	最	精
						宀	
						最	
土	前)	牛	门	一	宀	丰
丰	翦	厂	牧	用	宣	宁	精
起	翦	皮			軍	宜	精
起		頗				宜	
						宵	

書寫示範

青	丹	譽	馳	漠	沙	威	宣
青	丹	譽	馳	漠	沙	威	宣
一十主青	月月丹	リ川臨與譽	｜馬馳	氵氵汁漠	氵氵汁沙沙	丿厂厈成威	宀宣

正文

宣威沙漠　馳譽丹青

解釋

他們的聲威遠播到北方的沙漠邊地，美名和肖像一起永留史冊。

83

九	州	禹	跡	百	郡	秦	并
九	州	禹	跡	百	郡	秦	并
ノ九	丶丨丬州州州	亡亭禹	足趴跡	一百	君郡郡	夫秦	丷兰并

正文

九州禹跡 百郡秦并

解釋

九州處處留有大禹治水足跡，天下數以百計的郡縣，在秦併六國後歸於統一。

嶽	宗	恒	岱	禪	主	云	亭
嶽	宗	恒	岱	禪	主	云	亭
			岱	禪			
			岱	禪			
山	宀	忄	亻	礻	丶	二	丶
岁	宗	恒	代	神	亠	云	亠
岢			岱	禪	宁		亭
嶽					主		亭

鷹	門	紫	塞	雞	田	赤	城
鷹雁雁	門門	紫紫紫紫	塞塞	雞雞雞	田田	赤赤	城城
广广鷹	丶冂冃門門門	丶丨止此紫	丶宀宀宭寒塞	丶亠奚新雞	冂四田	土赤	土圠圠圢城城城

正文

雁門紫塞 雞田赤城

解釋

雄偉的關隘，首屈一指的是北疆的雁門關；要塞萬里長城最美的部分在西北段的紫塞；中國最遠、最古老的驛站就在西北邊的雞田。；赤城山是天臺山奇峰之一，而「赤城棲霞」更是天臺八景之一。

昆	池	碣	石	鉅	野	洞	庭
昆	池	碣	石	鉅	野	洞	庭
		碣		鉅			
		碣		鉅			

<div style="text-align:right">

正文

昆池碣石　鉅野洞庭

解釋

想要欣賞滇池的美景，要遠赴昆明；想要觀海，不可錯過河北碣石山；山東鉅野縣擁有著名的沼澤地形；而壯美的洞庭湖，更不能錯過它湖光山色、氣象萬千的景致。

</div>

旦昆昆	氵池池	石研碣碣	丆石	金釒鉅鉅	甲里野野	氵洞	广庐庭

書寫示範

87

曠	遠	綿	邈	巖	岫	杳	冥
曠	遠	綿	邈	巖	岫	杳	冥
		綿	邈	巖			冥
			邈	巖			
曠	遠	綿	邈	巖	岫	杳	冥

正文

曠遠綿邈 巖岫杳冥

解釋

中國的土地幅員遼闊，連綿不絕，擁有山谷高峻幽深，江河源遠流長，湖海寬廣無邊，名山奇谷幽深秀麗，氣象萬千、變化莫測的景致。

治國的根本在農業，一定要致力於春生夏長，秋收冬藏的農業發展。

治本於農　務茲稼穡

稡穡穡穡

稼稼稼

茲茲茲

務務務

農農農

於於於於

本本本本

治治治

稷　黍　藝　我　畝　南　載　俶

俶載南畝　我藝黍稷

解釋

一年的農活該開始動起來了，在向陽的土地上種上小米，也種上高粱。

莊稼一成熟就要納稅，把新穀獻給國家，客觀地依據農作的成果和納稅情形，給予農戶獎勵或懲罰，同時對相關的官吏，也要據此予以職務的懲處或升遷。

稅	熟	貢	新	勸	賞	黜	陟
稅	熟	貢	新	勸	賞	黜	陟
稅	熟			勸		黜	陟
稅	熟			勸		黜	

禾禾稅	享訇熟熟	二貢	亲新新	日业业勸	业賞	四甲里黜黜	了阝阝阝阝阝陟

孟軻敦素　史魚秉直

孟子崇尚質樸本色，史官子魚有堅持正直的品德。

孟	軻	敦	素	史	魚	秉	直
孟	軻	敦	素	史	魚	秉	直
							直
							直

子	車	亨	一	口	台	二	二
孟	軻	敦	十	史	台	丢	盲
			圭	史	台	秉	直
			素		魚		
					魚		

書寫示範

庶	幾	中	庸	勞	謙	謹	勒
庶	幾	中	庸	勞	謙	謹	勒
庶	幾			勞	謙	謹	勒
庶	幾			勞	謙	謹	

广	幺	口	广	土	言	言	豆
广	幺	口	广	北	言	計	束
庐	纟	中	肩	北	計	訐	勒
庐	斧		庸	勞	計	謹	
庶	幾				謙		

正文

庶幾中庸 勞謙謹勒

解釋

做人要能合乎中庸標準，勤奮、謙遜、謹慎，不隨便。

聆	音	察	理	鑑	貌	辨	色
聆	音	察	理	鑑	貌	辨	色
					貌		
					貌		
一 丌 耳 聆	立 音	宀 灾 察	丁 王 理	金 鑑 鑑	豸 貌	辛 辡 辨	夕 色 色

正文

聆音察理　鑑貌辨色

解釋

聽別人說話，要仔細審察其是非道理；看別人的容貌，要小心辨別其邪正。

植	延	其	勉	猷	厥	貽
植	祗	其	勉	猷	厥	貽
植	延				厥	
植	祗				厥	

正文

貽厥嘉猷 勉其祗植

解釋

要留給子孫的是正確的忠告或建議，同時勉勵他們謹慎小心地立身處世。

木	讠	廿	冬	召	丿	貝
柠	礻	其	首	免	厂	貽
植	祗	其	猷	勉	斤	
植	延		猷		屛	
	延				厥	

95

極	躬	譏	誡	寵	增	抗	極
省	躬	譏	誡	寵	增	抗	極
		譏	誡	寵		抗	極
		譏	誡	寵		抗	極
小	身	言	言	宀	扌	扌	木
少	躬	譏	訊	宧	增	抗	朽
省	躬	譏	試	寵	增	抗	極
		譏	誡	寵			極
			誡				

省躬譏誡　寵增抗極

聽到別人的譏諷告誡，要反省自身；備受恩寵時，不要得意忘形，對抗權尊。

殆	辱	近	恥	林	皋	幸	即
殆	辱	近	恥	林	皋	幸	即
殆			恥		皋	幸	
殆			恥		皋	幸	

乙 孑 殆 殆	厂 辰 辱	近 近	一 丁 耳 恥	才 林	血 血 皋	土 幸	艮 即

書寫示範

97

兩　疏　見　機　解　組　誰　逼

兩　疏　見　機　解　組　誰　逼

兩　疏　　　機　解　組　誰

兩　疏　　　機　解　組　誰

兩疏見機　解組誰逼

漢宣帝時，疏廣疏受叔侄兩個人，嗅到危機，立刻辭官不做、告老還鄉，並非有人逼他們除下官印。

一ｎ两兩　呈跞疏　見見　扌扮扮榜機　角解　彳組　言訁誰　逼逼

正文

索居閑處 沉默寂寥

解釋

離群獨居，悠閒度日，不談是非，是何等清靜的一件事呀！

索	居	閑	處	沉	默	寂	寥
索	居	閑	處	沉	默	寂	寥
		閑	處	沉	默	寂	寥
		閑	處		默	寂	

| 圭索 | 尸居 | 一尸門閑 | 二二两處 | 氵氵沉沉 | 甲里默默 | 宀宀宁寂 | 宀宜寥 |

遙
逍
靈
散
論
尋
古
求

正文

求古尋論　散慮逍遙

解釋

探求古人古事、讀點至理名言，就可以排除雜念、自在逍遙了。

求	古	尋	論	散	靈	逍	遙

欣	奏	累	遣	感	謝	歡	招
欣	奏	累	遣	感	謝	歡	招
						歡	招
						歡	招

斤欣	夫奏	四田累	虫書遣	厂感感	言謝謝	口业丵雚歡	才招

正文

欣奏累遣 感謝歡招

解釋

將輕鬆的事湊在一起，費力的事丟到一邊，把無盡的煩惱都消除，就能得來無限的快樂。

書寫示範

渠	荷	的	歷	園	莽	抽	條
渠	荷	的	歷	園	莽	抽	條
渠			歷		莽	抽	條
渠			歷				
汇汇洰渠	此朴荷	白的	广麻歷	门围園	艹茾莽	扌扣抽抽	亻伶條

正文　渠荷的歷　園莽抽條

解釋　夏季水塘裡的荷花開得鮮艷動人；春天裡園林裡的草木抽出了新枝。

彫	早	桐	梧	翠	晚	杷	枇
彫	早	桐	梧	翠	晚	杷	枇
彫				翠			
彫				翠			
门月周彫	日早	木桐	木栢梧	彐羽翠翠	日日晚晚	木和杷杷	木枇枇

正文
枇杷晚翠　梧桐早彫

解釋
冬天的枇杷樹，葉子還是一樣蒼翠欲滴；但梧桐樹卻一到秋天，葉子就掉光了。

颻	飄	葉	落	翳	委	根	陳
颻	飄	葉	落	翳	委	根	陳
			落	翳			
			落	翳			
颻	飄	葉	落	翳	委	根	陳
			落	翳	委	根	陳

104

遊	鷗	獨	運	凌	摩	絳	霄
遊	鷗	獨	運	凌	摩	絳	霄
遊		獨		凌			
遊		獨		凌			
扌 捗 遊	日 昍 昆 鷗	犭 狆 獨	軍 運	氵 汁 沣 凌	广 麻 摩	幺 終 絳	雨 霄

正文　游鷗獨運　凌摩絳霄

解釋　巨大的鷗鳥在空中獨自翱翔，一個高飛，就衝到紫紅色的雲層上了。

105

耽讀觀市　寓目囊箱

東漢學者王充即使在熱鬧的市集裡，還能潛心讀書，眼裡只有書囊和書箱，除此而外，視而不見，聽而不聞。

耽	讀	觀	市	寓	目	囊	箱
耽	讀	觀	市	寓	目	囊	箱
耽						囊	箱
耽						囊	

貝耽	言讀	習觀	亠市	山宀寓	冂目	亠吉壽囊囊	业箱

易	輶	攸	畏	屬	耳	垣	墙
易	輶	攸	畏	屬	耳	垣	墙
		攸	畏	屬	耳	垣	墙
		攸		屬			

正文

易輶攸畏 屬耳垣墻

解釋

隔牆有耳，說話要小心，不要旁若無人，毫無禁忌。

書寫示範

日易	車輶	亻攸	田畏	尸屬	一丁百耳	土垣	圭墙
易	輶	攸	畏	屬	耳	垣	墙

具	膳	飱	飯	適	口	充	腸
具	膳	飱	飯	適	口	充	腸
						充	腸
						充	腸
具	月	氵	食	啇	㇒	二	月
具	胖	汃	飯	適	口	亠	肜
	胖	湌			口	充	脜
	膳	飱				充	腸
	膳						

正文

具膳飱飯 適口充腸

解釋

準備料理要注意兩個原則，一是可口、鹹淡適宜；二是吃飽即可，不要奢侈與浪費。

飽	飫	烹	宰	飢	饜	糟	糠
飽	飫	烹	宰	飢	厭	糟	糠
飽	飫		宰		饜	糟	
飽	飫		宰		厭		
食	食	亠	宀	食	广	半	半
食	食	亨	宁	飢	盾	粘	粘
飽	飫	烹	宰		厭	糟	糠
飽	飫		宰		饜	糟	糠
	飫					糟	

正文
飽飫烹宰　飢厭糟糠

解釋
吃飽了，再好吃的東西來了也不想吃；沒東西可以吃時，即使是糟糠也滿足。

109

糧	異	少	老	舊	故	戚	親
糧	異	少	老	舊	故	戚	親
糧	異			舊	故	戚	親
糧	異				故		

正文
親戚故舊 老少異糧

解釋
親朋好友聚會要盛情款待，搭配的食物須因應老少而有所不同。

糧	異	少	老	舊	故	戚	親
米粮	甲	小	土	艹艹	一	八	亲
粮	畀	少	少	芢芢	古	广	親
	畀		老	萑舊	故	原	
	異			舊		戚	
						戚	

妾	御	績	紡	侍	巾	帷	房
妾	御	績	紡	侍	巾	帷	房
	御						
	御						
立 妾 妾	氵 御 御	幺 幺 針 結 績	幺 紡 紡	亻 仕 侍	丶 巾	巾 帷 帷 帷	戶 房 房

正文
妾御績紡 侍巾帷房

解釋
小妾在家負責緝麻紡線、織布做鞋，服侍好主人的起居穿戴。

紈	扇	圓	潔	銀	燭	煒	煌
紈	扇	圓	潔	銀	燭	煒	煌
		圓圓					
幺糸紈	户扇	冂貟圓	氵汁沖潔	金銀銀	灬火燭	火煒	火焯焞煌

正文　紈扇圓潔　銀燭煒煌

解釋　圓絹扇潔白素雅；銀色燭台上，燭火明亮輝煌。

書寫示範

畫	眠	夕	寢	藍	笋	象	床
畫	眠	夕	寢	藍	笋	象	床
畫	眠		寢				
畫	眠		寢				

正文

畫眠夕寢　藍笋象床

解釋

白天小憩，晚間安寢，在象牙裝飾的床榻鋪著軟軟的竹席。

言畫畫	目眠眠	丶夕夕	宀穷寢	𥫗藍	𥫗笋笋	𫝀象象	广床

113

觴	舉	杯	接	讌	酒	歌	弦
觴	舉	杯	接	讌	酒	歌	弦
觴				讌			
觴				讌			
觶觵觴觴	⺊⺊⺊⺊舉	才杯杯	才接接	言讙讙讙	氵汈酒酒	吾哥哥歌	弓弦

正文　弦歌酒讌　接杯舉觴

解釋　盛大的宴會中，歌舞彈唱：人們高舉著酒杯，開懷暢飲。

康 康

且 且

豫 豫

悅 悅 悅 悅

足 足 足 足

頓 頓 頓 頓

手 手

矯 矯 矯 矯

正文

矯手頓足 悅豫且康

解釋

人們隨著音樂手舞足蹈，快樂安康。

广 广 康

门 且 且

予 豫 豫

丶 忄 忄 悅

口 足

一 十 ㅗ ㅗ 頓

三 手

矢 矢 矯

嫡	後	嗣	續	祭	祀	蒸	嘗
嫡	後	嗣	續	祭	祀	蒸	嘗
	後		祭	祭	祀		嘗
	後			祭	祀		
女嫡	彳後	晶嗣	彳續	礻祭	礻祀	灬蒸	尚嘗

解釋
子孫一代一代傳續，繼承祖先的基業；四時祭祀萬不能懈怠疏忽。

惶 恐 懼 悚 拜 再 顙 稽
惶 恐 懼 悚 拜 再 顙 稽
　 恐 　 悚 拜 再 顙 稽
　 恐 　 　 　 　 顙 稽

丶忄帕悄惶　乙巩恐　丶忄帕悄懼　丶忄忄悚　手拜　丅丹再　土产颡　才稽

正文

稽顙再拜　悚懼恐惶

解釋

祭拜祖先時，跪著磕頭，拜了又拜；禮儀要嚴肅矜莊，態度要誠敬恭謹。

書寫示範

詳	審	荅	顧	要	簡	牒	牋
詳	審審	荅荅	顧顧	要要	簡簡	牒牒	牋牋
	審	荅	顧	要	簡		
			顧		簡		
言詳	宀宋審審	艹共荅	厂�'厄顧	西要	艹竹节簡	丨牛牛牒	丨丬丬丬牋牋牋

正文

牋牒簡要　顧荅審詳

解釋

寫給他人的書信要簡明扼要；回答別人的問題則要審慎周詳。

118

骸	垢	想	浴	執	熱	顡	涼
骸	垢	想	浴	執	熱	顡	涼
骸				執	熱	顡	涼
骸				執	熱	顡	涼
骨骸骸	圩垢	木想想	氵汷浴	壴幸執執	一十圭執熱	少頁顡	氵氵涼涼

119

驤	驟	犢	特	駭	躍	超
驤	驟	犢	特	駭	躍	超
驤				駭	躍	超
驤				駭	躍	超
㇐㇑㇕馬駯駷驤 驤	㇐㇑㇕馬駟騾 騾	牛犢犢	牛牡特	㇐㇑㇕馬駭駭	口足趵躍躍	走超超

正文

驤驟犢特　駭躍超驤

解釋

家中的驢子、騾子等大小牲口，無預警地狂蹦亂跳、東奔西跑時，要注意是否有災難即將發生。

解釋

對搶劫、偷竊、反叛、逃亡的人不要心軟，一定要嚴厲懲罰。

誅	斬	賊	盜	捕	獲	叛	亡
誅	斬	賊	盜	捕	獲	叛	亡
			盜	捕	獲	叛	亡
			盜		獲		亡
言言誅	車斬	貝賊賊賊	次盜	才捕	才犭犭獲	半叛	亡

正文

布射遼丸　嵇琴阮嘯

解釋

三國呂布擅長射箭，楚國的宜遼有一手拋球的絕活兒，西晉時竹林七賢的嵇康善於彈琴，而阮籍能撮口長嘯。

布	射	遼	丸	嵇	琴	阮	嘯
布	射	遼	丸	嵇	琴	阮	嘯
					琴	阮	嘯
					琴		
ナ亣布	身射	並尞遼	九丸	禾秋嵇	一二玉琴琴	了阝阮阮	呷嘯嘯

恬	筆	倫	紙	鈞	巧	任	釣
恬	筆	倫	紙	鈞	巧	任	釣
	筆		紙				
			紙				

正文

恬筆倫紙 鈞巧任釣

解釋

秦始皇的大將軍蒙恬造出狼毫毛筆，東漢的蔡倫發明造紙技術，三國時期的發明家馬鈞巧製水車，任公子垂釣大魚。

恬	筆	倫	紙	鈞	巧	任	釣
、、忄忄恬	丷丷芏筆	亻倫	糸紙	金鈞	工巧	亻仃任	金釣

正文

釋紛利俗　並皆佳妙

解釋

這八個人高明巧妙的技藝，或解人糾紛，或利益百姓，造福社會，為人們稱道。

釋	紛	利	俗	並	皆	佳	妙
釋	紛	利	俗	並	皆	佳	妙
釋	紛						
釋	紛						
丰釋	幺幺紛紛紛	禾利	亻俗	並並亦並	比比皆	亻仁仨佳	女妙妙

正文

毛施淑姿 工嚬研咲

解釋

春秋時期越國的美女——毛嬙與西施，姿容姣美，哪怕皺起眉頭都俏麗無比，笑起來就更加格外動人。

咲	研	嚬	工	姿	淑	施	毛
咲	研	嚬	工	姿	淑	施	毛
	研	嚬		姿	淑		
		嚬			淑		

咲	研	嚬	工	姿	淑	施	毛
咲	石研	吅吅吅嚬	工工	次姿	氵汀汀淋淋	方方施	三毛

正文

年矢每催　義暉朗曜

解釋

但仍不敵青春易逝，歲月匆匆，只有太陽的光輝能永遠朗照。

曜	朗	暉	義	催	每	矢	年
曜	朗	暉	義	催	每	矢	年
曜	朗	暉	義	催	每	矢	年
曜	朗	暉	義	催	每	矢	年

旋	璣	懸	斡	晦	魄	環	照
旋	璣	懸	斡	晦	魄	環	照
	璣		斡	晦	魄	環	照
	璣		斡	晦	魄	環	

方
方
旋

丁
王
珊
璣

县
縣
懸

車
斡

日
昒
晦
晦

白
皍
魄

丁
王
環
環

日
昭
照

解釋

北斗七星不斷地轉動著斗柄，四季不斷更迭交替；月亮由朔、望、晦完成一個迴環，周而復始，沒有窮盡，永遠遍灑人間。

正文

旋璣懸斡　晦魄環照

書寫示範

指薪修祜　永綏吉劭

人的一生只有行善積德，才能像薪盡火傳那樣精神永存，而子孫後代才能在行善積德的家訓下，永保安定和平、吉祥幸福美好。

指	薪	修	祜	永	綏	吉	劭
指	薪	修	祜	永	綏	吉	劭
指		修	祜	永	綏	吉	劭
指		修	祜	永	綏	吉	劭
才指	如薪薪	亻修	礻祜	永	彡糸綏	土吉	勹劭

广 庐 廟

宿 廊

亻仁仰

亻宀俯

今 領

弓 引

乚凵巾步

失 知 矩

束帶矜莊　徘佪瞻眺

衣冠嚴整，舉止從容；謹慎莊重，高瞻遠矚，無愧人生。

束	帶	矜	莊	徘	佪	瞻	眺
束	帶	矜	莊	徘	佪	瞻	眺
	帶	矜	莊	徘	佪	瞻	眺
	帶		莊	徘	佪	瞻	眺
二束	卅帶帶	矛矜矜	六亠亠莊	彳彴徘徘	亻佪佪	目瞻瞻瞻	目目眺眺

正文
孤陋寡聞　愚蒙等誚

解釋
我的學識淺薄、見聞不廣、愚笨糊塗，難復聖命，只有等待聖上的責問和恥笑了。

孤	陋	寡	聞	愚	蒙	誚
孤	陋	寡	聞	愚	蒙	誚
孤		寡	聞	愚	蒙	等
孤		寡		愚	蒙	等
孤	陋	寡	聞	愚	蒙	誚
孤	陋	寡	聞	愚	蒙	等

正文
謂語助者，焉哉乎也

解釋
至於我的學識，也不過就是知道焉、哉、乎、也等幾個語助詞而已。

謂	語	助	者	焉	我哉	乎	也

書寫示範

行書·作品集

清晨入古寺初照高
曲徑通幽處禪房花木
山光悅鳥性潭影空
萬籟此俱寂惟餘鐘磬
常建題破山寺後禪院涂

清晨入古寺初日照高林
曲徑通幽處禪房花木深
山光悅鳥性潭影空人心
萬籟此俱寂惟餘鐘磬音

常建題破山寺後禪院 涂大節

天地玄黃宇宙洪荒日月盈昃

辰宿列張寒來暑往秋收冬藏

閏餘成歲律呂調陽雲騰致雨露

結為霜金生麗水玉出崑崗劍號巨

關珠稱夜光菓珍李柰菜重芥

薑海鹹河淡　節錄千字文　大節

吾愛孟夫子風流天下聞

紅顏棄軒冕白首臥松雲

醉月頻中聖迷花不事君

高山安可仰徒此挹清芬

李白贈孟浩然

涂大節

4

八月湖水平涵虛混太清

氣蒸雲夢澤波撼岳陽城

欲濟無舟楫端居恥聖明

坐觀垂釣者徒有羨魚情

孟浩然望洞庭湖贈張丞相 大節

明月幾時有把酒問青天不知天上宮闕
今夕是何年我欲乘風歸去又恐瓊樓玉
宇高處不勝寒起舞弄清影何似在人
間轉朱閣低綺戶照無眠不應有恨何
事長向別時圓人有悲歡離合月有陰
晴圓缺此事古難全但願人長久千里
共嬋娟　蘇東坡水調歌頭　涂大節習字

書寫示範

作品集

6

蒹葭蒼蒼，白露為霜。所謂伊人，
在水一方。溯洄從之，道阻且長。
溯游從之，宛在水中央。蒹葭萋萋，
白露未晞。所謂伊人，在水之湄。

溯洄從之，道阻且躋。溯游從之，
宛在水中坻。蒹葭采采，白露未已。
所謂伊人，在水之涘。溯洄從之，
道阻且右。溯游從之，宛在水中沚。

詩經·秦風 蒹葭 涂大節

書寫示範

139

7

是日也天朗氣清惠風和暢仰觀
宇宙之大俯察品類之盛所以遊目
騁懷足以極視聽之娛信可樂也
夫人之相與俯仰一世或取諸懷抱
悟言一室之內　節錄王羲之蘭亭序

羞日遮羅袖愁春懶起妝

易求無價寶難得有心郎

枕上潛垂淚花間暗斷腸

自能窺宋玉何必恨王昌

唐 魚玄機 贈鄰女　涂大節

君知妾有夫贈妾雙明珠
感君纏綿意繫在紅羅襦
妾家高樓連苑起良人執戟
明光裡知君用心如日月事
夫誓擬同生死還君明珠雙
淚垂恨不相逢未嫁時

唐張籍節婦吟　涂大節

10

歧王宅裡尋常見　崔九堂前幾度

聞正是江南好風景落花時節又逢

君　　杜甫詩江南逢李龜年涂大節

治大國若烹小鮮以道蒞天下
者其鬼不神非其鬼不神也其神
不傷人非其神不傷人也聖人亦不
傷民夫兩不相傷則德交歸焉

節錄老子道德經涂大節

12

大成若缺其用不敝大盈若沖其

用不窮大直若屈大巧若拙大辯

若訥躁勝寒靜勝熱清靜為天

下正　　節錄老子道德經涂大節

去憶城南路曾乘好畫亭

鬧花徑雨白野竹入雲青波

影浮春砌山光撲畫扇裏衣

對蘿薜涼月照人醒

元王士熙玩芳亭詩一首涂大節

秦時明月漢時關萬里
長征人未還但使龍城
飛將在不教胡馬度陰
山　王昌齡出塞戍戌年涂大節

Lifestyle 52

飛逸行書 1000 字帖

作者｜涂大節
美術設計｜許維玲
編輯｜劉曉甄
行銷｜石欣平
企畫統籌｜李橘
總編輯｜莫少閒
出版者｜朱雀文化事業有限公司
地址｜台北市基隆路二段 13-1 號 3 樓
電話｜ 02-2345-3868
傳真｜ 02-2345-3828
劃撥帳號｜ 19234566　朱雀文化事業有限公司
e-mail｜ redbook@ms26.hinet.net
網址｜ http://redbook.com.tw
總經銷｜大和書報圖書股份有限公司 (02)8990-2588
ISBN｜ 978-986-96214-7-2
初版四刷｜ 2024.04
定價｜ 280 元

出版登記｜北市業字第 1403 號
全書圖文未經同意不得轉載和翻印
本書如有缺頁、破損、裝訂錯誤，請寄回本公司更換

國家圖書館出版品預行編目

飛逸行書1000字帖
涂大節 著；——初版——
臺北市：朱雀文化，2018.07
面；公分——（Lifestyle；52）
ISBN 978-986-96214-7-2（平裝）
1.習字範本 2.行書

943.94　　　　　　107009637

About 買書

●朱雀文化圖書在北中南各書店及誠品、金石堂、何嘉仁等連鎖書店，以及博客來、讀冊、PC HOME 等網路書店均有販售，如欲購買本公司圖書，建議你直接詢問書店店員，或上網採購。如果書店已售完，請電洽本公司。
●● 至朱雀文化網站購書（http : / /redbook.com.tw ），可享 85 折起優惠。
●●●至郵局劃撥（戶名：朱雀文化事業有限公司，帳號 19234566 ），掛號寄書不加郵資，4 本以下無折扣，5 ～ 9 本 95 折，10 本以上 9 折優惠。

NOTE BOOK

鵝 黃

超輕量、墨水不易滲透、不易破，適合鋼筆、硬筆等筆種，追求書寫特性的高級筆記用紙！

用紙　日本進口手帳用巴川紙（Tomoe River）基重 68gsm、米色
朱雀 1-3 號筆記本　64pages、8.5×12cm

NOTE BOOK

粉霧

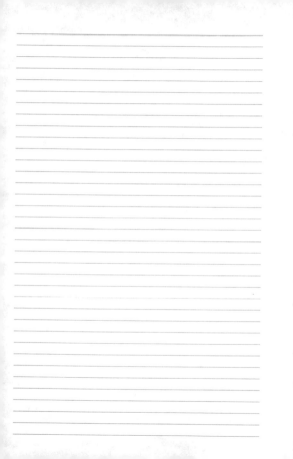

超輕薄、墨水不易滲透、不易破，適合鋼筆、硬筆等筆種，追求書寫特性的高級者記用紙！

用紙　日本進口手帳用巴川紙（Tomoe River）基重 68gsm、米色
朱雀 1-4 號筆記本　64pages、8.5×12cm